KV-390-450

CONRAD MARTENS
ADDRESS BOOK

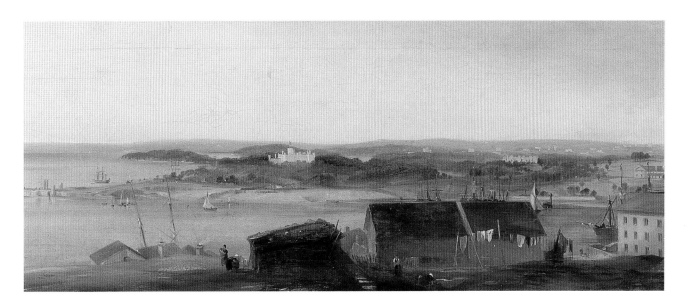

STATE LIBRARY OF NEW SOUTH WALES
PRESS

State Library of New South Wales Press
Macquarie Street, Sydney Australia
(02) 230 1514

ISBN 0 7310 6605 7

Design and production by John Witzig & Company
Printed by South China Printing Co. (1988) Ltd.

Illustrations

Cover
[The Iron House, Kirribilli, Sydney], 1856

Title page
[View from the window, looking over Sydney Cove], 1842

IF FOUND, PLEASE RETURN TO

NAME _____ _____

ADDRESS _____

P/CODE _____ PHONE _____

OFTEN CALLED NUMBERS

_____ PHONE _____ _____ PHONE _____

_____ PHONE _____ _____ PHONE _____

_____ PHONE _____ _____ PHONE _____

_____ PHONE _____ _____ PHONE _____

_____ PHONE _____ _____ PHONE _____

_____ PHONE _____ _____ PHONE _____

EMERGENCY SERVICES

_____ PHONE _____ _____ PHONE _____

_____ PHONE _____ _____ PHONE _____

_____ PHONE _____ _____ PHONE _____

_____ PHONE _____ _____ PHONE _____

_____ PHONE _____ _____ PHONE _____

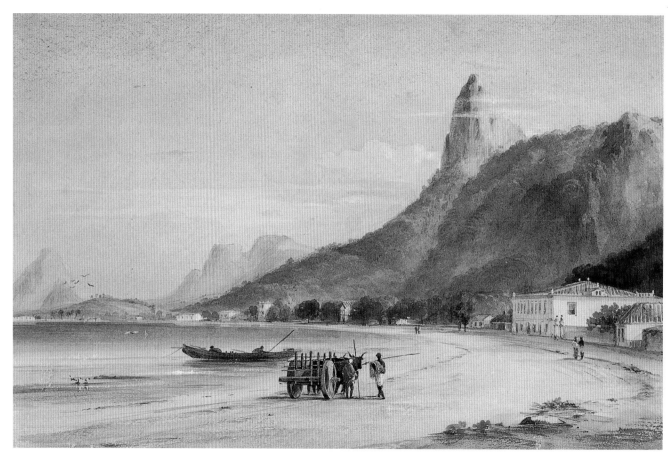

Bota Fogo, Rio de Janeiro, c.1833

A

NAME Diane Appleby
ADDRESS 52 Ranana Court
Sidney Rd. Staines
P/CODE TW15 4QJ PHONE 01784
466627

NAME
ADDRESS

P/CODE PHONE

NAME
ADDRESS

P/CODE PHONE

NAME
ADDRESS

P/CODE PHONE

NAME
ADDRESS

P/CODE PHONE

NAME
ADDRESS

P/CODE PHONE

NAME ✗ Exec request for [illegible]
rationale [illegible] selection
ADDRESS the 4 [illegible] made out
of 13. in [illegible]
P/CODE PHONE tableau

NAME
ADDRESS ✗ Exec to agreed
proposed [illegible]
P/CODE PHONE plan for budget

[illegible] Proposal
[illegible]
for Town + tableau
in 4 [illegible]
only

NAME
ADDRESS

P/CODE PHONE

NAME
ADDRESS

P/CODE PHONE

NAME
ADDRESS

P/CODE PHONE

NAME		NAME	
ADDRESS		ADDRESS	
P/CODE	PHONE	P/CODE	PHONE
NAME		NAME	
ADDRESS		ADDRESS	
P/CODE	PHONE	P/CODE	PHONE
NAME		NAME	
ADDRESS		ADDRESS	
P/CODE	PHONE	P/CODE	PHONE
NAME		NAME	
ADDRESS		ADDRESS	
P/CODE	PHONE	P/CODE	PHONE
NAME		NAME	
ADDRESS		ADDRESS	
P/CODE	PHONE	P/CODE	PHONE

NAME

ADDRESS

P/CODE PHONE

NAME

ADDRESS

P/CODE PHONE

NAME

ADDRESS

P/CODE PHONE

NAME

ADDRESS

P/CODE PHONE

NAME

ADDRESS

P/CODE PHONE

NAME

ADDRESS

P/CODE PHONE

NAME

ADDRESS

P/CODE PHONE

NAME

ADDRESS

P/CODE PHONE

NAME

ADDRESS

P/CODE PHONE

NAME

ADDRESS

P/CODE PHONE

NAME

ADDRESS

P/CODE PHONE

NAME

ADDRESS

P/CODE PHONE

NAME

ADDRESS

P/CODE PHONE

NAME

ADDRESS

P/CODE PHONE

NAME

ADDRESS

P/CODE PHONE

NAME

ADDRESS

P/CODE PHONE

NAME

ADDRESS

P/CODE PHONE

NAME

ADDRESS

P/CODE PHONE

NAME

ADDRESS

P/CODE PHONE

NAME

ADDRESS

P/CODE PHONE

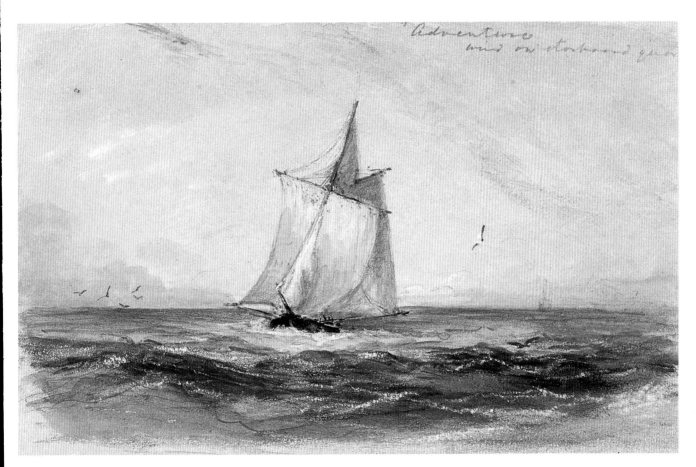

Adventure wind on starboard quarter, [South America], 1834

NAME		NAME	
ADDRESS		ADDRESS	
P/CODE	PHONE	P/CODE	PHONE
NAME		NAME	
ADDRESS		ADDRESS	
P/CODE	PHONE	P/CODE	PHONE
NAME		NAME	
ADDRESS		ADDRESS	
P/CODE	PHONE	P/CODE	PHONE
NAME		NAME	
ADDRESS		ADDRESS	
P/CODE	PHONE	P/CODE	PHONE
NAME		NAME	
ADDRESS		ADDRESS	
P/CODE	PHONE	P/CODE	PHONE

B

NAME Liz Brown

ADDRESS

P/CODE PHONE 221617

NAME

ADDRESS

P/CODE PHONE

NAME

ADDRESS

P/CODE PHONE

NAME

ADDRESS

P/CODE PHONE

NAME

ADDRESS

P/CODE PHONE

NAME

ADDRESS

P/CODE PHONE

NAME

ADDRESS

P/CODE PHONE

NAME

ADDRESS

P/CODE PHONE

NAME

ADDRESS

P/CODE PHONE

NAME

ADDRESS

P/CODE PHONE

NAME		NAME	
ADDRESS		ADDRESS	
P/CODE	PHONE	P/CODE	PHONE
NAME		NAME	
ADDRESS		ADDRESS	
P/CODE	PHONE	P/CODE	PHONE
NAME		NAME	
ADDRESS		ADDRESS	
P/CODE	PHONE	P/CODE	PHONE
NAME		NAME	
ADDRESS		ADDRESS	
P/CODE	PHONE	P/CODE	PHONE
NAME		NAME	
ADDRESS		ADDRESS	
P/CODE	PHONE	P/CODE	PHONE

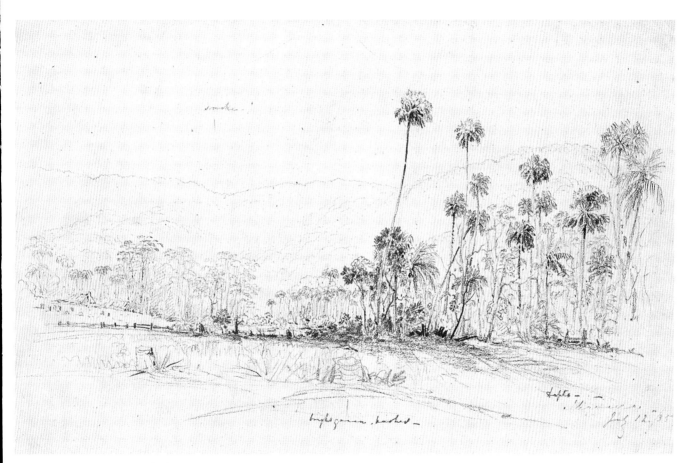

Dapto – Illawarra, July 12./[18]35

NAME		NAME	
ADDRESS		ADDRESS	
P/CODE	PHONE	P/CODE	PHONE
NAME		NAME	
ADDRESS		ADDRESS	
P/CODE	PHONE	P/CODE	PHONE
NAME		NAME	
ADDRESS		ADDRESS	
P/CODE	PHONE	P/CODE	PHONE
NAME		NAME	
ADDRESS		ADDRESS	
P/CODE	PHONE	P/CODE	PHONE
NAME		NAME	
ADDRESS		ADDRESS	
P/CODE	PHONE	P/CODE	PHONE

NAME		NAME	
ADDRESS		ADDRESS	
P/CODE	PHONE	P/CODE	PHONE
NAME		NAME	
ADDRESS		ADDRESS	
P/CODE	PHONE	P/CODE	PHONE
NAME		NAME	
ADDRESS		ADDRESS	
P/CODE	PHONE	P/CODE	PHONE
NAME		NAME	
ADDRESS		ADDRESS	
P/CODE	PHONE	P/CODE	PHONE
NAME		NAME	
ADDRESS		ADDRESS	
P/CODE	PHONE	P/CODE	PHONE

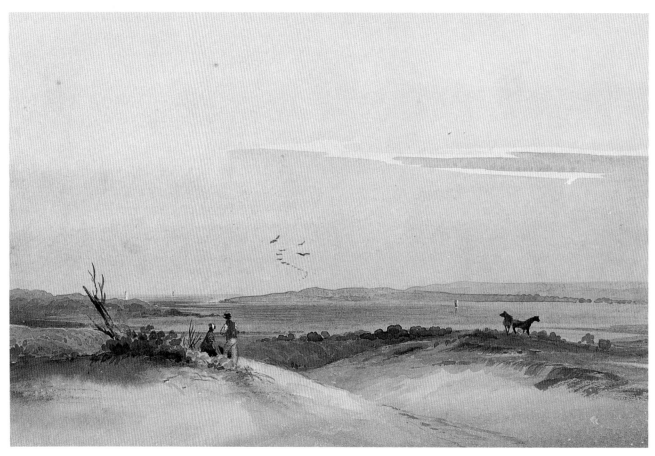

Botany Bay, New South Wales, 1836

C

NAME CLIVE ATKINS
ADDRESS : 23 FRENCHS FOREST RD.
SEAFORTH N.S.W. AUST.
P/CODE 2092 PHONE 001162 99486654

NAME

ADDRESS

P/CODE PHONE

NAME

ADDRESS

P/CODE PHONE

NAME

ADDRESS

P/CODE PHONE

NAME

ADDRESS

P/CODE PHONE

NAME

ADDRESS

P/CODE PHONE

NAME

ADDRESS

P/CODE PHONE

NAME

ADDRESS

P/CODE PHONE

NAME

ADDRESS

P/CODE PHONE

NAME

ADDRESS

P/CODE PHONE

NAME

ADDRESS

P/CODE PHONE

NAME

ADDRESS

P/CODE PHONE

NAME

ADDRESS

P/CODE PHONE

NAME

ADDRESS

P/CODE PHONE

NAME

ADDRESS

P/CODE PHONE

NAME

ADDRESS

P/CODE PHONE

NAME

ADDRESS

P/CODE PHONE

NAME

ADDRESS

P/CODE PHONE

NAME

ADDRESS

P/CODE PHONE

NAME		NAME	
ADDRESS		ADDRESS	
P/CODE	PHONE	P/CODE	PHONE
NAME		NAME	
ADDRESS		ADDRESS	
P/CODE	PHONE	P/CODE	PHONE
NAME		NAME	
ADDRESS		ADDRESS	
P/CODE	PHONE	P/CODE	PHONE
NAME		NAME	
ADDRESS		ADDRESS	
P/CODE	PHONE	P/CODE	PHONE
NAME		NAME	
ADDRESS		ADDRESS	
P/CODE	PHONE	P/CODE	PHONE

NAME _____

ADDRESS _____

P/CODE _____ PHONE _____

NAME _____

ADDRESS _____

P/CODE _____ PHONE _____

NAME _____

ADDRESS _____

P/CODE _____ PHONE _____

NAME _____

ADDRESS _____

P/CODE _____ PHONE _____

NAME _____

ADDRESS _____

P/CODE _____ PHONE _____

NAME _____

ADDRESS _____

P/CODE _____ PHONE _____

NAME _____

ADDRESS _____

P/CODE _____ PHONE _____

NAME _____

ADDRESS _____

P/CODE _____ PHONE _____

NAME _____

ADDRESS _____

P/CODE _____ PHONE _____

NAME _____

ADDRESS _____

P/CODE _____ PHONE _____

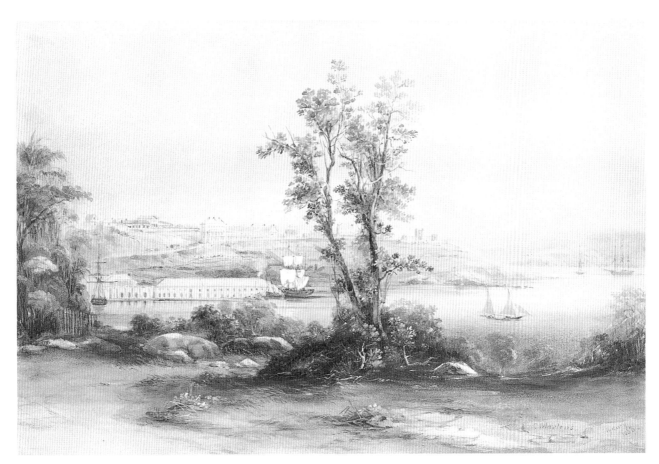

[Sydney Cove], 1836

NAME

ADDRESS

P/CODE PHONE

NAME

ADDRESS

P/CODE PHONE

NAME

ADDRESS

P/CODE PHONE

NAME

ADDRESS

P/CODE PHONE

NAME

ADDRESS

P/CODE PHONE

NAME

ADDRESS

P/CODE PHONE

NAME

ADDRESS

P/CODE PHONE

NAME

ADDRESS

P/CODE PHONE

NAME

ADDRESS

P/CODE PHONE

NAME

ADDRESS

P/CODE PHONE

NAME		NAME	
ADDRESS		ADDRESS	
P/CODE	PHONE	P/CODE	PHONE
NAME		NAME	
ADDRESS		ADDRESS	
P/CODE	PHONE	P/CODE	PHONE
NAME		NAME	
ADDRESS		ADDRESS	
P/CODE	PHONE	P/CODE	PHONE
NAME		NAME	
ADDRESS		ADDRESS	
P/CODE	PHONE	P/CODE	PHONE
NAME		NAME	
ADDRESS		ADDRESS	
P/CODE	PHONE	P/CODE	PHONE

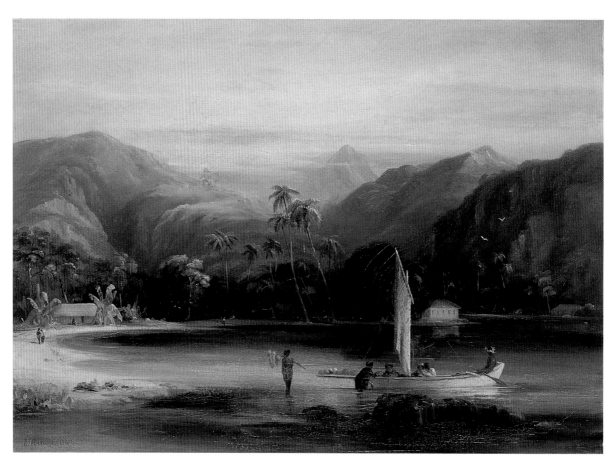

Island of Moorea (Eimeo) near Tahiti, 1840

D

NAME		NAME	
ADDRESS		ADDRESS	
P/CODE	PHONE	P/CODE	PHONE
NAME		NAME	
ADDRESS		ADDRESS	
P/CODE	PHONE	P/CODE	PHONE
NAME		NAME	
ADDRESS		ADDRESS	
P/CODE	PHONE	P/CODE	PHONE
NAME		NAME	
ADDRESS		ADDRESS	
P/CODE	PHONE	P/CODE	PHONE
NAME		NAME	
ADDRESS		ADDRESS	
P/CODE	PHONE	P/CODE	PHONE

NAME		NAME	
ADDRESS		ADDRESS	
P/CODE	PHONE	P/CODE	PHONE
NAME		NAME	
ADDRESS		ADDRESS	
P/CODE	PHONE	P/CODE	PHONE
NAME		NAME	
ADDRESS		ADDRESS	
P/CODE	PHONE	P/CODE	PHONE
NAME		NAME	
ADDRESS		ADDRESS	
P/CODE	PHONE	P/CODE	PHONE
NAME		NAME	
ADDRESS		ADDRESS	
P/CODE	PHONE	P/CODE	PHONE

NAME

ADDRESS

P/CODE PHONE

NAME

ADDRESS

P/CODE PHONE

NAME

ADDRESS

P/CODE PHONE

NAME

ADDRESS

P/CODE PHONE

NAME

ADDRESS

P/CODE PHONE

NAME

ADDRESS

P/CODE PHONE

NAME

ADDRESS

P/CODE PHONE

NAME

ADDRESS

P/CODE PHONE

NAME

ADDRESS

P/CODE PHONE

NAME

ADDRESS

P/CODE PHONE

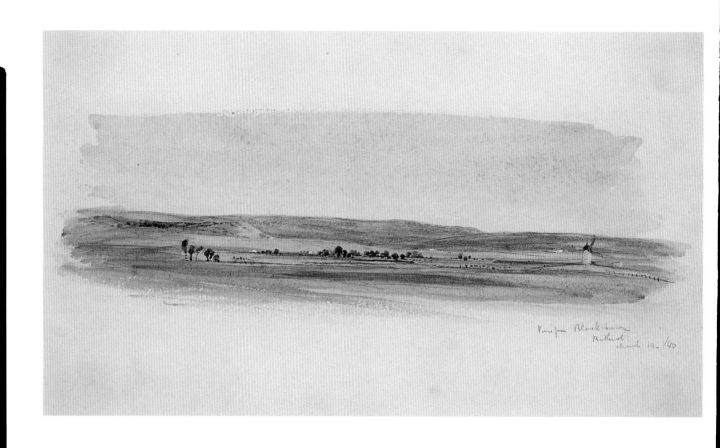

View from Black Down Bathurst March 14./[18]40

NAME

ADDRESS

P/CODE PHONE

NAME

ADDRESS

P/CODE PHONE

NAME

ADDRESS

P/CODE PHONE

NAME

ADDRESS

P/CODE PHONE

NAME

ADDRESS

P/CODE PHONE

NAME ELWYN (MOBILE)

ADDRESS 07786 853790

P/CODE PHONE

NAME

ADDRESS

P/CODE PHONE

NAME

ADDRESS

P/CODE PHONE

NAME

ADDRESS

P/CODE PHONE

NAME

ADDRESS

P/CODE PHONE

E

NAME		NAME	
ADDRESS		ADDRESS	
P/CODE	PHONE	P/CODE	PHONE
NAME		NAME	
ADDRESS		ADDRESS	
P/CODE	PHONE	P/CODE	PHONE
NAME		NAME	
ADDRESS		ADDRESS	
P/CODE	PHONE	P/CODE	PHONE
NAME		NAME	
ADDRESS		ADDRESS	
P/CODE	PHONE	P/CODE	PHONE
NAME		NAME	
ADDRESS		ADDRESS	
P/CODE	PHONE	P/CODE	PHONE

NAME

ADDRESS

P/CODE PHONE

NAME

ADDRESS

P/CODE PHONE

NAME

ADDRESS

P/CODE PHONE

NAME

ADDRESS

P/CODE PHONE

NAME

ADDRESS

P/CODE PHONE

NAME

ADDRESS

P/CODE PHONE

NAME

ADDRESS

P/CODE PHONE

NAME

ADDRESS

P/CODE PHONE

NAME

ADDRESS

P/CODE PHONE

NAME

ADDRESS

P/CODE PHONE

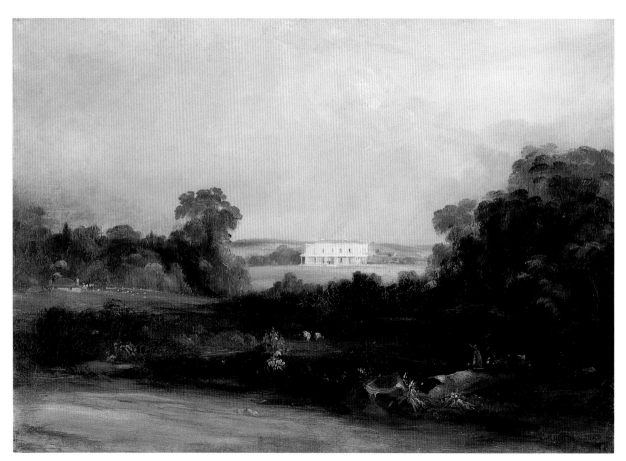

[Vineyard, Parramatta], 1840

NAME

ADDRESS

P/CODE PHONE

NAME

ADDRESS

P/CODE PHONE

NAME

ADDRESS

P/CODE PHONE

NAME

ADDRESS

P/CODE PHONE

NAME

ADDRESS

P/CODE PHONE

NAME

ADDRESS

P/CODE PHONE

NAME

ADDRESS

P/CODE PHONE

NAME

ADDRESS

P/CODE PHONE

NAME

ADDRESS

P/CODE PHONE

NAME

ADDRESS

P/CODE PHONE

F

NAME

ADDRESS

P/CODE PHONE

NAME

ADDRESS

P/CODE PHONE

NAME

ADDRESS

P/CODE PHONE

NAME

ADDRESS

P/CODE PHONE

NAME

ADDRESS

P/CODE PHONE

NAME

ADDRESS

P/CODE PHONE

NAME

ADDRESS

P/CODE PHONE

NAME

ADDRESS

P/CODE PHONE

NAME

ADDRESS

P/CODE PHONE

NAME

ADDRESS

P/CODE PHONE

NAME		NAME	
ADDRESS		ADDRESS	
P/CODE	PHONE	P/CODE	PHONE
NAME		NAME	
ADDRESS		ADDRESS	
P/CODE	PHONE	P/CODE	PHONE
NAME		NAME	
ADDRESS		ADDRESS	
P/CODE	PHONE	P/CODE	PHONE
NAME		NAME	
ADDRESS		ADDRESS	
P/CODE	PHONE	P/CODE	PHONE
NAME		NAME	
ADDRESS		ADDRESS	
P/CODE	PHONE	P/CODE	PHONE

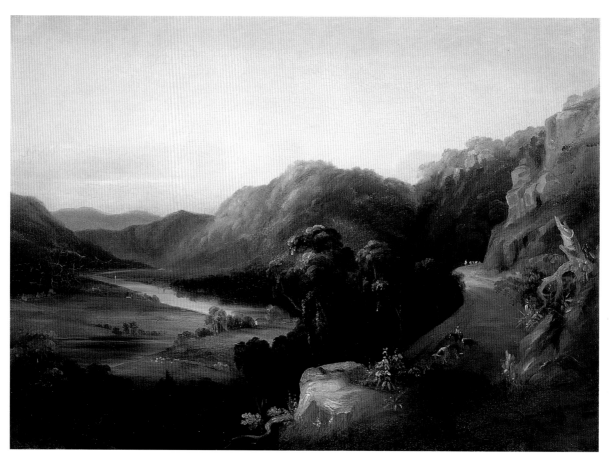

[The Macdonald River, Wisemans Road, NSW], 1840

NAME GARY CARPETS

ADDRESS 07866 514822

P/CODE PHONE

NAME Chris Goff Kitchens

ADDRESS 0208 979 7091

078 409 47 134

P/CODE PHONE

NAME

ADDRESS

P/CODE PHONE

NAME

ADDRESS

P/CODE PHONE

NAME

ADDRESS

P/CODE PHONE

NAME

ADDRESS

P/CODE PHONE

NAME

ADDRESS

P/CODE PHONE

NAME

ADDRESS

P/CODE PHONE

NAME

ADDRESS

P/CODE PHONE

G

NAME _____

ADDRESS _____

P/CODE _____ PHONE _____

NAME _____

ADDRESS _____

P/CODE _____ PHONE _____

NAME _____

ADDRESS _____

P/CODE _____ PHONE _____

NAME _____

ADDRESS _____

P/CODE _____ PHONE _____

NAME _____

ADDRESS _____

P/CODE _____ PHONE _____

NAME _____

ADDRESS _____

P/CODE _____ PHONE _____

NAME _____

ADDRESS _____

P/CODE _____ PHONE _____

NAME _____

ADDRESS _____

P/CODE _____ PHONE _____

NAME _____

ADDRESS _____

P/CODE _____ PHONE _____

NAME _____

ADDRESS _____

P/CODE _____ PHONE _____

NAME

ADDRESS

P/CODE PHONE

NAME

ADDRESS

P/CODE PHONE

NAME

ADDRESS

P/CODE PHONE

NAME

ADDRESS

P/CODE PHONE

NAME

ADDRESS

P/CODE PHONE

NAME

ADDRESS

P/CODE PHONE

NAME

ADDRESS

P/CODE PHONE

NAME

ADDRESS

P/CODE PHONE

NAME

ADDRESS

P/CODE PHONE

NAME

ADDRESS

P/CODE PHONE

NAME

ADDRESS

P/CODE _____ PHONE _____

NAME

ADDRESS

P/CODE _____ PHONE _____

NAME

ADDRESS

P/CODE _____ PHONE _____

NAME

ADDRESS

P/CODE _____ PHONE _____

NAME

ADDRESS

P/CODE _____ PHONE _____

NAME

ADDRESS

P/CODE _____ PHONE _____

NAME

ADDRESS

P/CODE _____ PHONE _____

NAME

ADDRESS

P/CODE _____ PHONE _____

NAME

ADDRESS

P/CODE _____ PHONE _____

NAME

ADDRESS

P/CODE _____ PHONE _____

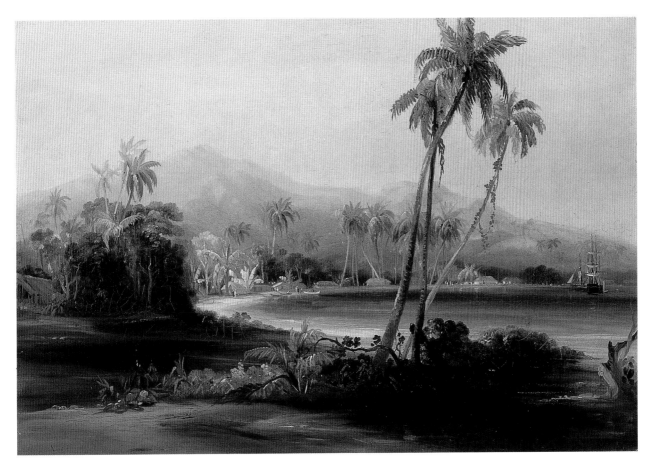

The harbour of Papiete [sic], Island of Tahiti, 1841

NAME __Doreen Hill__

ADDRESS

P/CODE _____ PHONE __788 734__

NAME

ADDRESS

P/CODE _____ PHONE

NAME

ADDRESS

P/CODE _____ PHONE

NAME

ADDRESS

P/CODE _____ PHONE

NAME

ADDRESS

P/CODE _____ PHONE

NAME

ADDRESS

P/CODE _____ PHONE

NAME

ADDRESS

P/CODE _____ PHONE

NAME

ADDRESS

P/CODE _____ PHONE

NAME

ADDRESS

P/CODE _____ PHONE

NAME

ADDRESS

P/CODE _____ PHONE

NAME

ADDRESS

P/CODE PHONE

NAME

ADDRESS

P/CODE PHONE

NAME

ADDRESS

P/CODE PHONE

NAME

ADDRESS

P/CODE PHONE

NAME

ADDRESS

P/CODE PHONE

NAME

ADDRESS

P/CODE PHONE

NAME

ADDRESS

P/CODE PHONE

NAME

ADDRESS

P/CODE PHONE

NAME

ADDRESS

P/CODE PHONE

NAME

ADDRESS

P/CODE PHONE

H

NAME

ADDRESS

P/CODE PHONE

NAME

ADDRESS

P/CODE PHONE

NAME

ADDRESS

P/CODE PHONE

NAME

ADDRESS

P/CODE PHONE

NAME

ADDRESS

P/CODE PHONE

NAME

ADDRESS

P/CODE PHONE

NAME

ADDRESS

P/CODE PHONE

NAME

ADDRESS

P/CODE PHONE

NAME

ADDRESS

P/CODE PHONE

NAME

ADDRESS

P/CODE PHONE

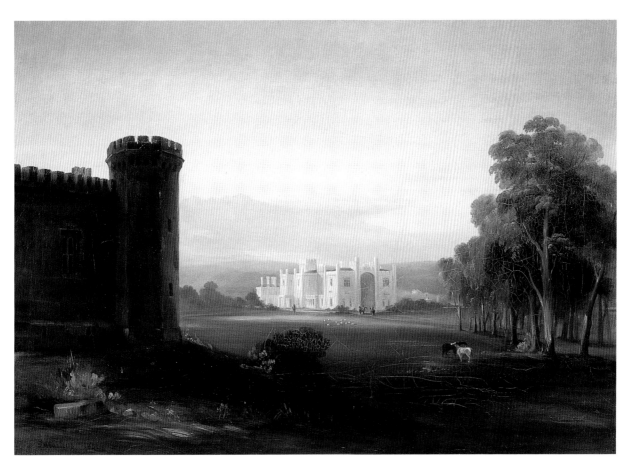

[New or Second Government House, Sydney], 1841

NAME		NAME	
ADDRESS		ADDRESS	
P/CODE	PHONE	P/CODE	PHONE
NAME		NAME	
ADDRESS		ADDRESS	
P/CODE	PHONE	P/CODE	PHONE
NAME		NAME	
ADDRESS		ADDRESS	
P/CODE	PHONE	P/CODE	PHONE
NAME		NAME	
ADDRESS		ADDRESS	
P/CODE	PHONE	P/CODE	PHONE
NAME		NAME	
ADDRESS		ADDRESS	
P/CODE	PHONE	P/CODE	PHONE

NAME

ADDRESS

P/CODE PHONE

NAME

ADDRESS

P/CODE PHONE

NAME

ADDRESS

P/CODE PHONE

NAME

ADDRESS

P/CODE PHONE

NAME

ADDRESS

P/CODE PHONE

NAME

ADDRESS

P/CODE PHONE

NAME

ADDRESS

P/CODE PHONE

NAME

ADDRESS

P/CODE PHONE

NAME

ADDRESS

P/CODE PHONE

NAME

ADDRESS

P/CODE PHONE

NAME

ADDRESS

P/CODE PHONE

NAME

ADDRESS

P/CODE PHONE

NAME

ADDRESS

P/CODE PHONE

NAME

ADDRESS

P/CODE PHONE

NAME

ADDRESS

P/CODE PHONE

NAME

ADDRESS

P/CODE PHONE

NAME

ADDRESS

P/CODE PHONE

NAME

ADDRESS

P/CODE PHONE

NAME

ADDRESS

P/CODE PHONE

NAME

ADDRESS

P/CODE PHONE

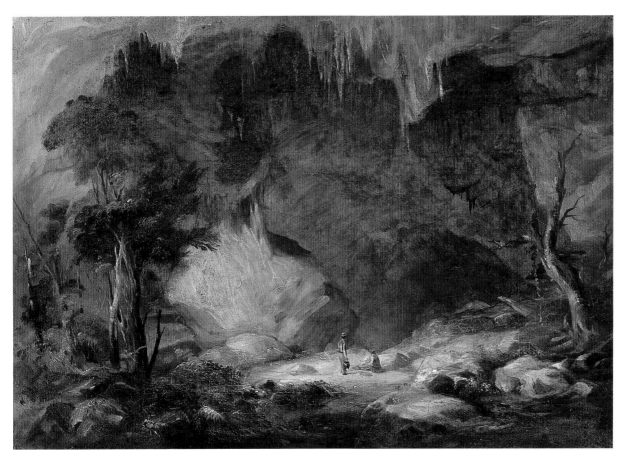

[Northern Entrance to Burrangalong Cavern or Abercrombie Caves, near Bathurst, NSW], 1843–49

NAME _____

ADDRESS _____

P/CODE _____ PHONE _____

NAME _____

ADDRESS _____

P/CODE _____ PHONE _____

NAME _____

ADDRESS _____

P/CODE _____ PHONE _____

NAME _____

ADDRESS _____

P/CODE _____ PHONE _____

NAME _____

ADDRESS _____

P/CODE _____ PHONE _____

NAME _____

ADDRESS _____

P/CODE _____ PHONE _____

NAME _____

ADDRESS _____

P/CODE _____ PHONE _____

NAME _____

ADDRESS _____

P/CODE _____ PHONE _____

NAME _____

ADDRESS _____

P/CODE _____ PHONE _____

NAME _____

ADDRESS _____

P/CODE _____ PHONE _____

NAME

ADDRESS

P/CODE PHONE

NAME

ADDRESS

P/CODE PHONE

NAME

ADDRESS

P/CODE PHONE

NAME

ADDRESS

P/CODE PHONE

NAME

ADDRESS

P/CODE PHONE

NAME

ADDRESS

P/CODE PHONE

NAME

ADDRESS

P/CODE PHONE

NAME

ADDRESS

P/CODE PHONE

NAME

ADDRESS

P/CODE PHONE

NAME

ADDRESS

P/CODE PHONE

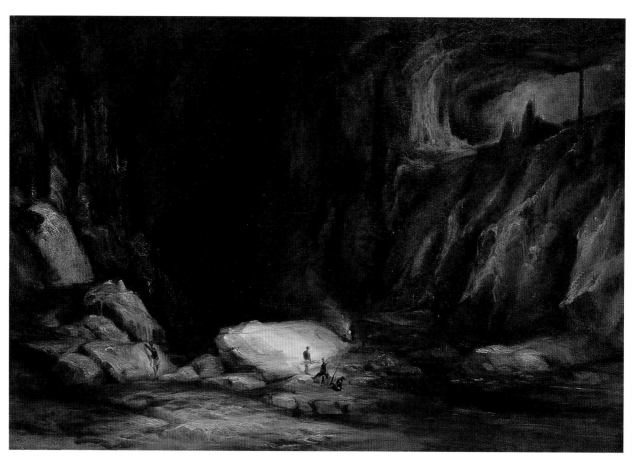

[Interior of the Burrangalong Cavern], 1843–49

NAME

ADDRESS

P/CODE PHONE

NAME

ADDRESS

P/CODE PHONE

NAME

ADDRESS

P/CODE PHONE

NAME

ADDRESS

P/CODE PHONE

NAME

ADDRESS

P/CODE PHONE

NAME

ADDRESS

P/CODE PHONE

NAME

ADDRESS

P/CODE PHONE

NAME

ADDRESS

P/CODE PHONE

NAME

ADDRESS

P/CODE PHONE

NAME

ADDRESS

P/CODE PHONE

J

NAME _____

ADDRESS _____

P/CODE _____ PHONE _____

NAME _____

ADDRESS _____

P/CODE _____ PHONE _____

NAME _____

ADDRESS _____

P/CODE _____ PHONE _____

NAME _____

ADDRESS _____

P/CODE _____ PHONE _____

NAME _____

ADDRESS _____

P/CODE _____ PHONE _____

NAME _____

ADDRESS _____

P/CODE _____ PHONE _____

NAME _____

ADDRESS _____

P/CODE _____ PHONE _____

NAME _____

ADDRESS _____

P/CODE _____ PHONE _____

NAME _____

ADDRESS _____

P/CODE _____ PHONE _____

NAME _____

ADDRESS _____

P/CODE _____ PHONE _____

NAME _____

ADDRESS _____

P/CODE _____ PHONE _____

NAME _____

ADDRESS _____

P/CODE _____ PHONE _____

NAME _____

ADDRESS _____

P/CODE _____ PHONE _____

NAME _____

ADDRESS _____

P/CODE _____ PHONE _____

NAME _____

ADDRESS _____

P/CODE _____ PHONE _____

NAME _____

ADDRESS _____

P/CODE _____ PHONE _____

NAME _____

ADDRESS _____

P/CODE _____ PHONE _____

NAME _____

ADDRESS _____

P/CODE _____ PHONE _____

NAME _____

ADDRESS _____

P/CODE _____ PHONE _____

NAME _____

ADDRESS _____

P/CODE _____ PHONE _____

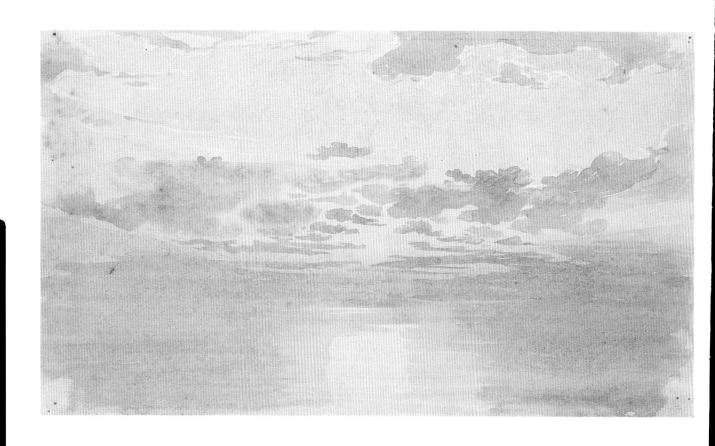

Cloud study, c.1850s

NAME Lillian

ADDRESS 104 a ACRE LANE

BRIXTON

P/CODE SW2 5RA PHONE

NAME

ADDRESS

P/CODE PHONE

NAME

ADDRESS

P/CODE PHONE

NAME

ADDRESS

P/CODE PHONE

NAME

ADDRESS

P/CODE PHONE

NAME

ADDRESS

P/CODE PHONE

NAME

ADDRESS

P/CODE PHONE

NAME

ADDRESS

P/CODE PHONE

NAME

ADDRESS

P/CODE PHONE

K

NAME

ADDRESS

P/CODE PHONE

NAME		NAME	
ADDRESS		ADDRESS	
P/CODE	PHONE	P/CODE	PHONE
NAME		NAME	
ADDRESS		ADDRESS	
P/CODE	PHONE	P/CODE	PHONE
NAME		NAME	
ADDRESS		ADDRESS	
P/CODE	PHONE	P/CODE	PHONE
NAME		NAME	
ADDRESS		ADDRESS	
P/CODE	PHONE	P/CODE	PHONE
NAME		NAME	
ADDRESS		ADDRESS	
P/CODE	PHONE	P/CODE	PHONE

NAME		NAME	
ADDRESS		ADDRESS	
P/CODE	PHONE	P/CODE	PHONE
NAME		NAME	
ADDRESS		ADDRESS	
P/CODE	PHONE	P/CODE	PHONE
NAME		NAME	
ADDRESS		ADDRESS	
P/CODE	PHONE	P/CODE	PHONE
NAME		NAME	
ADDRESS		ADDRESS	
P/CODE	PHONE	P/CODE	PHONE
NAME		NAME	
ADDRESS		ADDRESS	
P/CODE	PHONE	P/CODE	PHONE

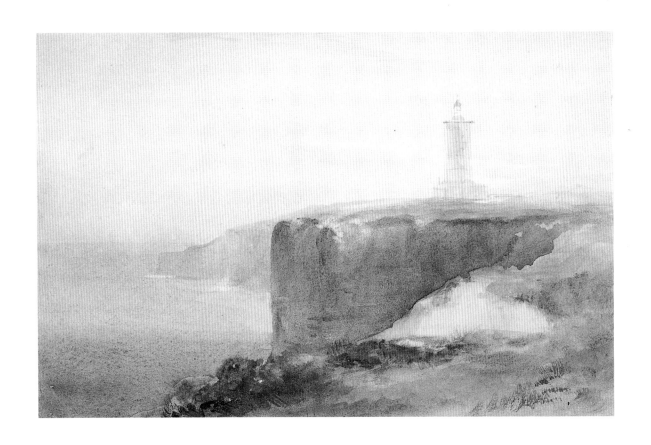

The Macquarie Lighthouse, [South Head, Sydney], c.1850s

NAME LEWIS

ADDRESS SORBY HALL

ENDCLIFF VALE

P/CODE PHONE

E.MAIL ~~egg @sheffield.ac.uk~~

NAME

ADDRESS egg03!gm@sheffield.ac.uk

P/CODE PHONE

NAME Frances Lovering

ADDRESS

P/CODE PHONE 07901820407

NAME

ADDRESS

P/CODE PHONE

NAME

ADDRESS

P/CODE PHONE

NAME

ADDRESS

P/CODE PHONE

NAME

ADDRESS

P/CODE PHONE

NAME

ADDRESS

P/CODE PHONE

NAME

ADDRESS

P/CODE PHONE

L

NAME

ADDRESS

P/CODE PHONE

NAME

ADDRESS

P/CODE PHONE

NAME

ADDRESS

P/CODE PHONE

NAME

ADDRESS

P/CODE PHONE

NAME

ADDRESS

P/CODE PHONE

NAME

ADDRESS

P/CODE PHONE

NAME

ADDRESS

P/CODE PHONE

NAME

ADDRESS

P/CODE PHONE

NAME

ADDRESS

P/CODE PHONE

NAME

ADDRESS

P/CODE PHONE

NAME

ADDRESS

P/CODE PHONE

NAME

ADDRESS

P/CODE PHONE

NAME

ADDRESS

P/CODE PHONE

NAME

ADDRESS

P/CODE PHONE

NAME

ADDRESS

P/CODE PHONE

NAME

ADDRESS

P/CODE PHONE

NAME

ADDRESS

P/CODE PHONE

NAME

ADDRESS

P/CODE PHONE

NAME

ADDRESS

P/CODE PHONE

NAME

ADDRESS

P/CODE PHONE

NAME

ADDRESS

P/CODE PHONE

NAME

ADDRESS

P/CODE PHONE

NAME _____

ADDRESS _____

P/CODE _____ PHONE _____

NAME _____

ADDRESS _____

P/CODE _____ PHONE _____

NAME _____

ADDRESS _____

P/CODE _____ PHONE _____

NAME _____

ADDRESS _____

P/CODE _____ PHONE _____

NAME _____

ADDRESS _____

P/CODE _____ PHONE _____

NAME _____

ADDRESS _____

P/CODE _____ PHONE _____

NAME _____

ADDRESS _____

P/CODE _____ PHONE _____

NAME _____

ADDRESS _____

P/CODE _____ PHONE _____

NAME _____

ADDRESS _____

P/CODE _____ PHONE _____

NAME _____

ADDRESS _____

P/CODE _____ PHONE _____

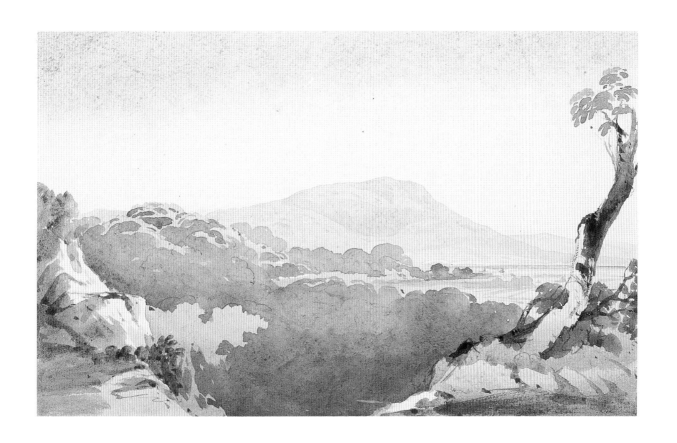

[Landscape study, probably South Coast, NSW], c.1850s

NAME Susan.morgan@brintwnet.com 209 link

NAME

ADDRESS

london123

ADDRESS

P/CODE PHONE

P/CODE PHONE

NAME Katzi

NAME

ADDRESS 18 Gigop Hill Gardens

ADDRESS

P/CODE PHONE

P/CODE PHONE

NAME Thames Ditton

NAME

ADDRESS KT7 OAS

ADDRESS

P/CODE PHONE 020 398 9221

P/CODE PHONE

NAME

NAME

ADDRESS

ADDRESS

P/CODE PHONE

P/CODE PHONE

NAME

NAME

ADDRESS

ADDRESS

P/CODE PHONE

P/CODE PHONE

NAME

ADDRESS

P/CODE PHONE

NAME

ADDRESS

P/CODE PHONE

NAME

ADDRESS

P/CODE PHONE

NAME

ADDRESS

P/CODE PHONE

NAME

ADDRESS

P/CODE PHONE

NAME

ADDRESS

P/CODE PHONE

NAME

ADDRESS

P/CODE PHONE

NAME

ADDRESS

P/CODE PHONE

NAME

ADDRESS

P/CODE PHONE

NAME

ADDRESS

P/CODE PHONE

M

NAME

ADDRESS

P/CODE PHONE

NAME

ADDRESS

P/CODE PHONE

NAME

ADDRESS

P/CODE PHONE

NAME

ADDRESS

P/CODE PHONE

NAME

ADDRESS

P/CODE PHONE

NAME

ADDRESS

P/CODE PHONE

NAME

ADDRESS

P/CODE PHONE

NAME

ADDRESS

P/CODE PHONE

NAME

ADDRESS

P/CODE PHONE

NAME

ADDRESS

P/CODE PHONE

NAME

ADDRESS

P/CODE PHONE

NAME

ADDRESS

P/CODE PHONE

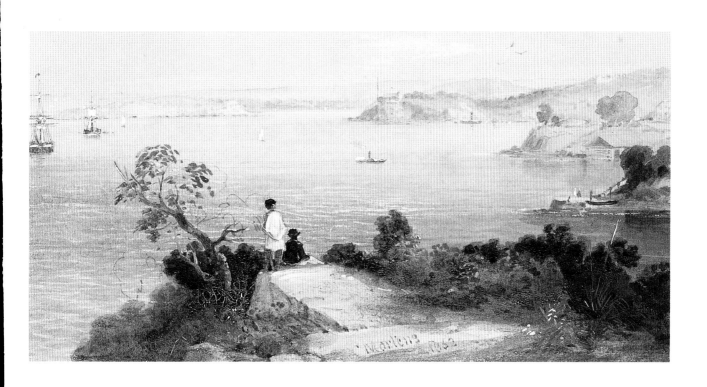

[View from the Residence (Wotonga), now Admiralty House, Sydney…looking west], 1852 (detail)

NAME

ADDRESS

P/CODE PHONE

NAME

ADDRESS

P/CODE PHONE

NAME

ADDRESS

P/CODE PHONE

NAME

ADDRESS

P/CODE PHONE

NAME

ADDRESS

P/CODE PHONE

NAME

ADDRESS

P/CODE PHONE

NAME

ADDRESS

P/CODE PHONE

NAME

ADDRESS

P/CODE PHONE

NAME

ADDRESS

P/CODE PHONE

NAME

ADDRESS

P/CODE PHONE

NAME		NAME	
ADDRESS		ADDRESS	
P/CODE	PHONE	P/CODE	PHONE
NAME		NAME	
ADDRESS		ADDRESS	
P/CODE	PHONE	P/CODE	PHONE
NAME		NAME	
ADDRESS		ADDRESS	
P/CODE	PHONE	P/CODE	PHONE
NAME		NAME	
ADDRESS		ADDRESS	
P/CODE	PHONE	P/CODE	PHONE
NAME		NAME	
ADDRESS		ADDRESS	
P/CODE	PHONE	P/CODE	PHONE

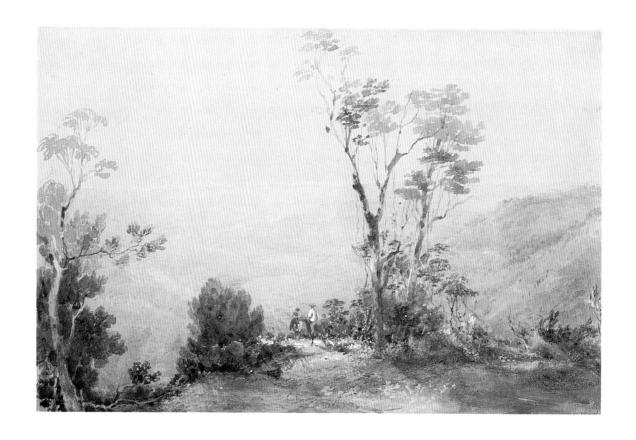

[View from Drayton Range near Toowoomba, Qld], 1853

NAME		NAME	
ADDRESS		ADDRESS	
P/CODE	PHONE	P/CODE	PHONE
NAME		NAME	
ADDRESS		ADDRESS	
P/CODE	PHONE	P/CODE	PHONE
NAME		NAME	
ADDRESS		ADDRESS	
P/CODE	PHONE	P/CODE	PHONE
NAME		NAME	
ADDRESS		ADDRESS	
P/CODE	PHONE	P/CODE	PHONE
NAME		NAME	
ADDRESS		ADDRESS	
P/CODE	PHONE	P/CODE	PHONE

NAME

ADDRESS

P/CODE PHONE

NAME

ADDRESS

P/CODE PHONE

NAME

ADDRESS

P/CODE PHONE

NAME

ADDRESS

P/CODE PHONE

NAME

ADDRESS

P/CODE PHONE

NAME

ADDRESS

P/CODE PHONE

NAME

ADDRESS

P/CODE PHONE

NAME

ADDRESS

P/CODE PHONE

NAME

ADDRESS

P/CODE PHONE

NAME

ADDRESS

P/CODE PHONE

NAME

ADDRESS

P/CODE PHONE

NAME

ADDRESS

P/CODE PHONE

NAME

ADDRESS

P/CODE PHONE

NAME

ADDRESS

P/CODE PHONE

NAME

ADDRESS

P/CODE PHONE

NAME

ADDRESS

P/CODE PHONE

NAME

ADDRESS

P/CODE PHONE

NAME

ADDRESS

P/CODE PHONE

NAME

ADDRESS

P/CODE PHONE

NAME

ADDRESS

P/CODE PHONE

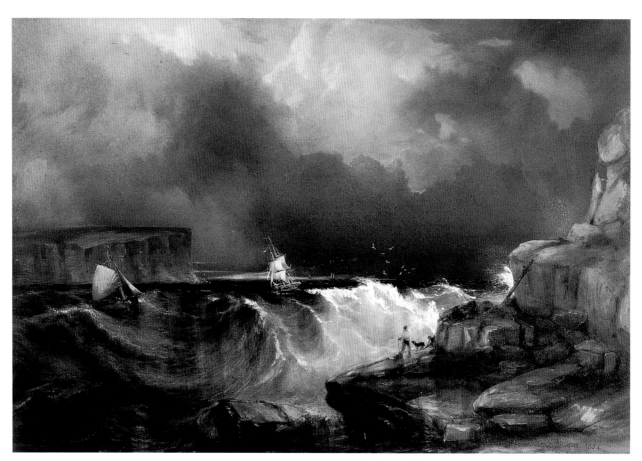

[North Head, Port Jackson], 1854

NAME

ADDRESS

P/CODE PHONE

NAME

ADDRESS

P/CODE PHONE

NAME

ADDRESS

P/CODE PHONE

NAME

ADDRESS

P/CODE PHONE

NAME

ADDRESS

P/CODE PHONE

NAME

ADDRESS

P/CODE PHONE

NAME

ADDRESS

P/CODE PHONE

NAME

ADDRESS

P/CODE PHONE

NAME

ADDRESS

P/CODE PHONE

NAME

ADDRESS

P/CODE PHONE

O

NAME

ADDRESS

P/CODE PHONE

NAME

ADDRESS

P/CODE PHONE

NAME

ADDRESS

P/CODE PHONE

NAME

ADDRESS

P/CODE PHONE

NAME

ADDRESS

P/CODE PHONE

NAME

ADDRESS

P/CODE PHONE

NAME

ADDRESS

P/CODE PHONE

NAME

ADDRESS

P/CODE PHONE

NAME

ADDRESS

P/CODE PHONE

NAME

ADDRESS

P/CODE PHONE

NAME

ADDRESS

P/CODE PHONE

NAME

ADDRESS

P/CODE PHONE

NAME

ADDRESS

P/CODE PHONE

NAME

ADDRESS

P/CODE PHONE

NAME

ADDRESS

P/CODE PHONE

NAME

ADDRESS

P/CODE PHONE

NAME

ADDRESS

P/CODE PHONE

NAME

ADDRESS

P/CODE PHONE

NAME

ADDRESS

P/CODE PHONE

NAME

ADDRESS

P/CODE PHONE

PQ

NAME _____

ADDRESS _____

P/CODE _____ PHONE _____

NAME _____

ADDRESS _____

P/CODE _____ PHONE _____

NAME _____

ADDRESS _____

P/CODE _____ PHONE _____

NAME _____

ADDRESS _____

P/CODE _____ PHONE _____

NAME _____

ADDRESS _____

P/CODE _____ PHONE _____

NAME _____

ADDRESS _____

P/CODE _____ PHONE _____

NAME _____

ADDRESS _____

P/CODE _____ PHONE _____

NAME _____

ADDRESS _____

P/CODE _____ PHONE _____

NAME _____

ADDRESS _____

P/CODE _____ PHONE _____

NAME _____

ADDRESS _____

P/CODE _____ PHONE _____

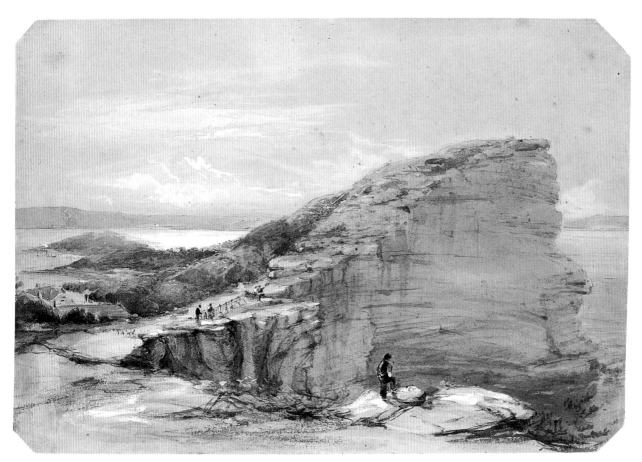

[The Gap, South Head, Sydney], 1855

NAME

ADDRESS

P/CODE PHONE

NAME

ADDRESS

P/CODE PHONE

NAME

ADDRESS

P/CODE PHONE

NAME

ADDRESS

P/CODE PHONE

NAME

ADDRESS

P/CODE PHONE

NAME

ADDRESS

P/CODE PHONE

NAME

ADDRESS

P/CODE PHONE

NAME

ADDRESS

P/CODE PHONE

NAME

ADDRESS

P/CODE PHONE

NAME

ADDRESS

P/CODE PHONE

NAME

ADDRESS

P/CODE _____ PHONE

NAME

ADDRESS

P/CODE _____ PHONE

NAME

ADDRESS

P/CODE _____ PHONE

NAME

ADDRESS

P/CODE _____ PHONE

NAME

ADDRESS

P/CODE _____ PHONE

NAME

ADDRESS

P/CODE _____ PHONE

NAME

ADDRESS

P/CODE _____ PHONE

NAME

ADDRESS

P/CODE _____ PHONE

NAME

ADDRESS

P/CODE _____ PHONE

NAME

ADDRESS

P/CODE _____ PHONE

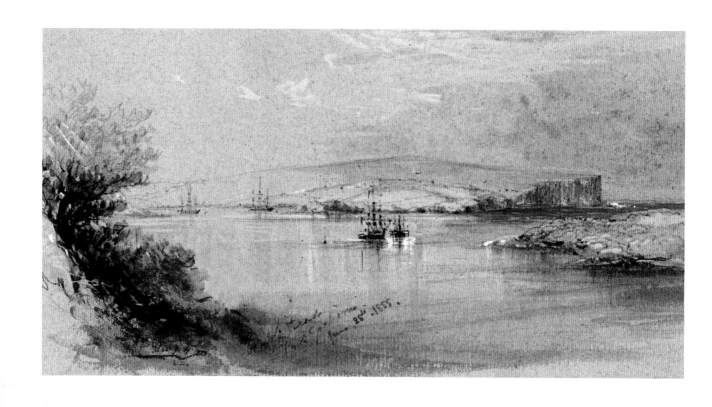

North Head Port Jackson, June 25th 1855

NAME

ADDRESS

P/CODE PHONE

NAME

ADDRESS

P/CODE PHONE

NAME

ADDRESS

P/CODE PHONE

NAME

ADDRESS

P/CODE PHONE

NAME

ADDRESS

P/CODE PHONE

NAME

ADDRESS

P/CODE PHONE

NAME

ADDRESS

P/CODE PHONE

NAME

ADDRESS

P/CODE PHONE

NAME

ADDRESS

P/CODE PHONE

NAME

ADDRESS

P/CODE PHONE

R

NAME

ADDRESS

P/CODE PHONE

NAME

ADDRESS

P/CODE PHONE

NAME

ADDRESS

P/CODE PHONE

NAME

ADDRESS

P/CODE PHONE

NAME

ADDRESS

P/CODE PHONE

NAME

ADDRESS

P/CODE PHONE

NAME

ADDRESS

P/CODE PHONE

NAME

ADDRESS

P/CODE PHONE

NAME

ADDRESS

P/CODE PHONE

NAME

ADDRESS

P/CODE PHONE

NAME

ADDRESS

P/CODE PHONE

NAME

ADDRESS

P/CODE PHONE

NAME

ADDRESS

P/CODE PHONE

NAME

ADDRESS

P/CODE PHONE

NAME

ADDRESS

P/CODE PHONE

NAME

ADDRESS

P/CODE PHONE

NAME

ADDRESS

P/CODE PHONE

NAME

ADDRESS

P/CODE PHONE

NAME

ADDRESS

P/CODE PHONE

NAME

ADDRESS

P/CODE PHONE

NAME _____

ADDRESS _____

P/CODE _____ PHONE _____

NAME _____

ADDRESS _____

P/CODE _____ PHONE _____

NAME _____

ADDRESS _____

P/CODE _____ PHONE _____

NAME _____

ADDRESS _____

P/CODE _____ PHONE _____

NAME _____

ADDRESS _____

P/CODE _____ PHONE _____

NAME _____

ADDRESS _____

P/CODE _____ PHONE _____

NAME _____

ADDRESS _____

P/CODE _____ PHONE _____

NAME _____

ADDRESS _____

P/CODE _____ PHONE _____

NAME _____

ADDRESS _____

P/CODE _____ PHONE _____

NAME _____

ADDRESS _____

P/CODE _____ PHONE _____

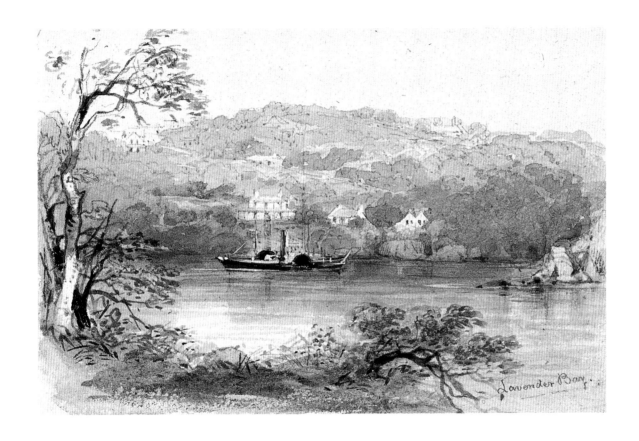

Lavender Bay [Sydney Harbour] c.1855–56

NAME

ADDRESS

P/CODE PHONE

NAME

ADDRESS

P/CODE PHONE

NAME

ADDRESS

P/CODE PHONE

NAME

ADDRESS

P/CODE PHONE

NAME

ADDRESS

P/CODE PHONE

NAME

ADDRESS

P/CODE PHONE

NAME

ADDRESS

P/CODE PHONE

NAME

ADDRESS

P/CODE PHONE

NAME

ADDRESS

P/CODE PHONE

NAME

ADDRESS

P/CODE PHONE

NAME JANINA SMOGORZEWSA
ADDRESS ul. MODZELEWSKIEGO 58A u 88
02-679 WARSAW POLAND.
P/CODE PHONE

NAME Mani Sawers
ADDRESS I Connaught Drive
Weybridge
P/CODE KT13 OAK PHONE 857019
mob. 07770210599.

NAME
ADDRESS

P/CODE PHONE

NAME
ADDRESS

P/CODE PHONE

NAME
ADDRESS

P/CODE PHONE

NAME
ADDRESS

P/CODE PHONE

NAME
ADDRESS

P/CODE PHONE

NAME
ADDRESS

P/CODE PHONE

NAME
ADDRESS

P/CODE PHONE

NAME
ADDRESS

P/CODE PHONE

S

NAME

ADDRESS

P/CODE PHONE

NAME

ADDRESS

P/CODE PHONE

NAME

ADDRESS

P/CODE PHONE

NAME

ADDRESS

P/CODE PHONE

NAME

ADDRESS

P/CODE PHONE

NAME

ADDRESS

P/CODE PHONE

NAME

ADDRESS

P/CODE PHONE

NAME

ADDRESS

P/CODE PHONE

NAME

ADDRESS

P/CODE PHONE

NAME

ADDRESS

P/CODE PHONE

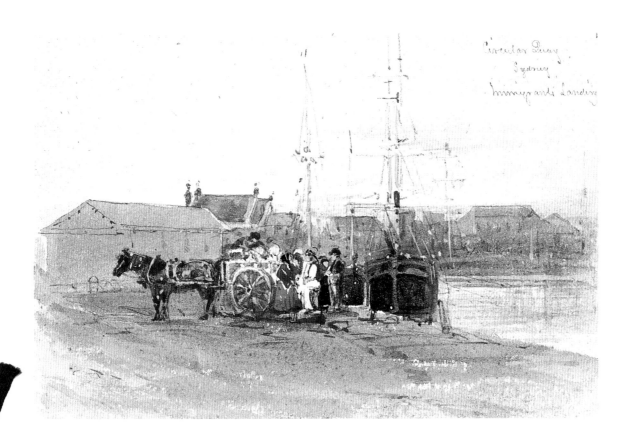

Circular Quay, Sydney, Immigrants Landing, c.1855–56

NAME

ADDRESS

P/CODE PHONE

NAME

ADDRESS

P/CODE PHONE

NAME

ADDRESS

P/CODE PHONE

NAME

ADDRESS

P/CODE PHONE

NAME

ADDRESS

P/CODE PHONE

NAME

ADDRESS

P/CODE PHONE

NAME

ADDRESS

P/CODE PHONE

NAME

ADDRESS

P/CODE PHONE

NAME

ADDRESS

P/CODE PHONE

NAME

ADDRESS

P/CODE PHONE

NAME _____

ADDRESS _____

P/CODE _____ PHONE _____

NAME _____

ADDRESS _____

P/CODE _____ PHONE _____

NAME _____

ADDRESS _____

P/CODE _____ PHONE _____

NAME _____

ADDRESS _____

P/CODE _____ PHONE _____

NAME _____

ADDRESS _____

P/CODE _____ PHONE _____

NAME _____

ADDRESS _____

P/CODE _____ PHONE _____

NAME _____

ADDRESS _____

P/CODE _____ PHONE _____

NAME _____

ADDRESS _____

P/CODE _____ PHONE _____

NAME _____

ADDRESS _____

P/CODE _____ PHONE _____

NAME _____

ADDRESS _____

P/CODE _____ PHONE _____

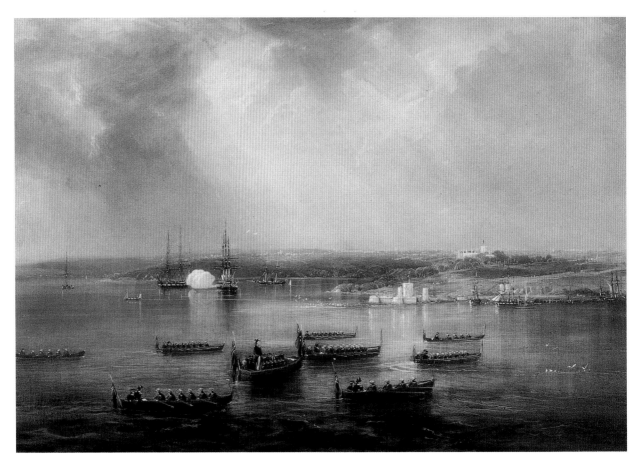

The Funeral of Rear-Admiral Phillip Parker King [on Sydney Harbour], 1856

NAME Terry & David
ADDRESS 35 Kilmiston Ave.,

P/CODE TW17 9DL PHONE

NAME
ADDRESS

P/CODE PHONE

NAME
ADDRESS

P/CODE PHONE

NAME
ADDRESS

P/CODE PHONE

NAME
ADDRESS

P/CODE PHONE

NAME
ADDRESS

P/CODE PHONE

NAME
ADDRESS

P/CODE PHONE

NAME
ADDRESS

P/CODE PHONE

NAME
ADDRESS

P/CODE PHONE

T

NAME _____

ADDRESS _____

P/CODE _____ PHONE _____

NAME _____

ADDRESS _____

P/CODE _____ PHONE _____

NAME _____

ADDRESS _____

P/CODE _____ PHONE _____

NAME _____

ADDRESS _____

P/CODE _____ PHONE _____

NAME _____

ADDRESS _____

P/CODE _____ PHONE _____

NAME _____

ADDRESS _____

P/CODE _____ PHONE _____

NAME _____

ADDRESS _____

P/CODE _____ PHONE _____

NAME _____

ADDRESS _____

P/CODE _____ PHONE _____

NAME _____

ADDRESS _____

P/CODE _____ PHONE _____

NAME _____

ADDRESS _____

P/CODE _____ PHONE _____

NAME

ADDRESS

P/CODE PHONE

NAME

ADDRESS

P/CODE PHONE

NAME

ADDRESS

P/CODE PHONE

NAME

ADDRESS

P/CODE PHONE

NAME

ADDRESS

P/CODE PHONE

NAME

ADDRESS

P/CODE PHONE

NAME

ADDRESS

P/CODE PHONE

NAME

ADDRESS

P/CODE PHONE

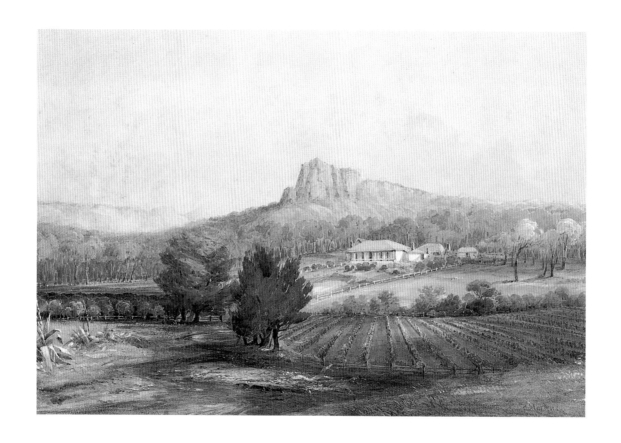

[Cliffdale, Kingdon Ponds, near Scone, NSW], 1862

NAME

ADDRESS

P/CODE PHONE

NAME

ADDRESS

P/CODE PHONE

NAME

ADDRESS

P/CODE PHONE

NAME

ADDRESS

P/CODE PHONE

NAME

ADDRESS

P/CODE PHONE

NAME

ADDRESS

P/CODE PHONE

NAME

ADDRESS

P/CODE PHONE

NAME

ADDRESS

P/CODE PHONE

NAME

ADDRESS

P/CODE PHONE

NAME

ADDRESS

P/CODE PHONE

UV

NAME _____

ADDRESS _____

P/CODE _____ PHONE _____

NAME _____

ADDRESS _____

P/CODE _____ PHONE _____

NAME _____

ADDRESS _____

P/CODE _____ PHONE _____

NAME _____

ADDRESS _____

P/CODE _____ PHONE _____

NAME _____

ADDRESS _____

P/CODE _____ PHONE _____

NAME _____

ADDRESS _____

P/CODE _____ PHONE _____

NAME _____

ADDRESS _____

P/CODE _____ PHONE _____

NAME _____

ADDRESS _____

P/CODE _____ PHONE _____

NAME _____

ADDRESS _____

P/CODE _____ PHONE _____

NAME _____

ADDRESS _____

P/CODE _____ PHONE _____

NAME

ADDRESS

P/CODE PHONE

NAME

ADDRESS

P/CODE PHONE

NAME

ADDRESS

P/CODE PHONE

NAME

ADDRESS

P/CODE PHONE

NAME

ADDRESS

P/CODE PHONE

NAME

ADDRESS

P/CODE PHONE

NAME

ADDRESS

P/CODE PHONE

NAME

ADDRESS

P/CODE PHONE

NAME

ADDRESS

P/CODE PHONE

NAME

ADDRESS

P/CODE PHONE

NAME

ADDRESS

P/CODE PHONE

NAME

ADDRESS

P/CODE PHONE

WX

NAME

ADDRESS

P/CODE PHONE

NAME

ADDRESS

P/CODE PHONE

NAME

ADDRESS

P/CODE PHONE

NAME

ADDRESS

P/CODE PHONE

NAME

ADDRESS

P/CODE PHONE

NAME

ADDRESS

P/CODE PHONE

NAME

ADDRESS

P/CODE PHONE

NAME

ADDRESS

P/CODE PHONE

NAME

ADDRESS

P/CODE PHONE

NAME

ADDRESS

P/CODE PHONE

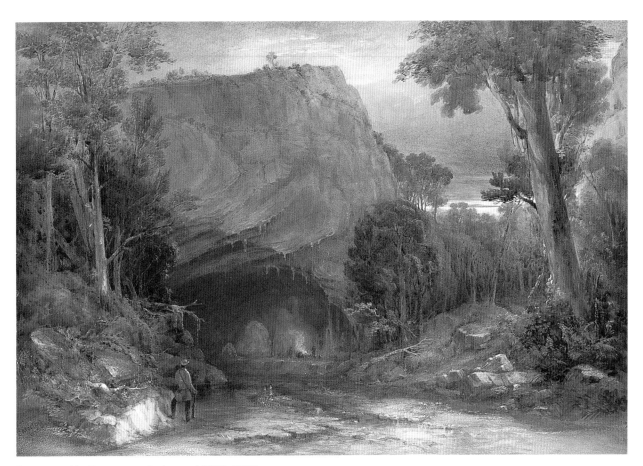

[Abercrombie Cave, near Bathurst, NSW], 1872

NAME

ADDRESS

P/CODE PHONE

NAME

ADDRESS

P/CODE PHONE

NAME

ADDRESS

P/CODE PHONE

NAME

ADDRESS

P/CODE PHONE

NAME

ADDRESS

P/CODE PHONE

NAME

ADDRESS

P/CODE PHONE

NAME

ADDRESS

P/CODE PHONE

NAME

ADDRESS

P/CODE PHONE

NAME

ADDRESS

P/CODE PHONE

NAME

ADDRESS

P/CODE PHONE

NAME

ADDRESS

P/CODE PHONE

NAME

ADDRESS

P/CODE PHONE

NAME

ADDRESS

P/CODE PHONE

NAME

ADDRESS

P/CODE PHONE

NAME

ADDRESS

P/CODE PHONE

NAME

ADDRESS

P/CODE PHONE

NAME

ADDRESS

P/CODE PHONE

NAME

ADDRESS

P/CODE PHONE

NAME

ADDRESS

P/CODE PHONE

NAME

ADDRESS

P/CODE PHONE

[View above Balmoral – North Head and Quarantine Ground, Sydney Harbour], 1874 (detail)

NAME

ADDRESS

P/CODE PHONE

NAME

ADDRESS

P/CODE PHONE

NAME

ADDRESS

P/CODE PHONE

NAME

ADDRESS

P/CODE PHONE

NAME

ADDRESS

P/CODE PHONE

NAME

ADDRESS

P/CODE PHONE

NAME

ADDRESS

P/CODE PHONE

NAME

ADDRESS

P/CODE PHONE

NAME

ADDRESS

P/CODE PHONE

NAME

ADDRESS

P/CODE PHONE

YZ

LIST OF ILLUSTRATIONS

1852
[View from the Residence (Wotonga), now Admiralty House, Sydney… looking west]
Watercolour, 30 x 45.3 cm.

1853
[View from Drayton Range near Toowoomba, Qld]
Watercolour and pencil with bodycolour, 19.8 x 29.7 cm.

1854
[North Head, Port Jackson]
Watercolour and pencil with bodycolour, gum arabic and scraping-out, 51 x 74 cm.

1855
[The Gap, South Head, Sydney]
Watercolour and pencil with bodycolour, 29.8 x 43.2 cm.

1855
North Head Port Jackson, June 25th 1855
Watercolour, 12.7 x 28.7 cm.

c.1855–56
Lavender Bay [Sydney Harbour]
Watercolour, 12.7 x 18.3 cm.

c.1855–56
Circular Quay, Sydney, Immigrants Landing
Watercolour, 12.7 x 18.4 cm.

1856
The Funeral of Rear-Admiral Phillip Parker King [on Sydney Harbour]
Watercolour and pencil with bodycolour, gum arabic and scraping-out, 46 x 65.8 cm.

1862
[Cliffdale, Kingdon Ponds, near Scone, NSW]
Watercolour and bodycolour, 30.5 x 45 cm (image) on card, 32.5 x 47.2 cm.

1872
[Abercrombie Cave, near Bathurst, NSW]
Watercolour and pencil with bodycolour, gum arabic and scraping-out, 46 x 66.9 cm.

1874
[View above Balmoral – North Head and Quarantine Ground, Sydney Harbour]
Watercolour and pencil with bodycolour and gum arabic, 45 x 65.8 cm.

c.1856
Photographic portrait of Conrad Martens aged fifty-five, by William and James Freeman
Handtinted stereoscopic ambrotype, 6.8 x 12.2 cm.

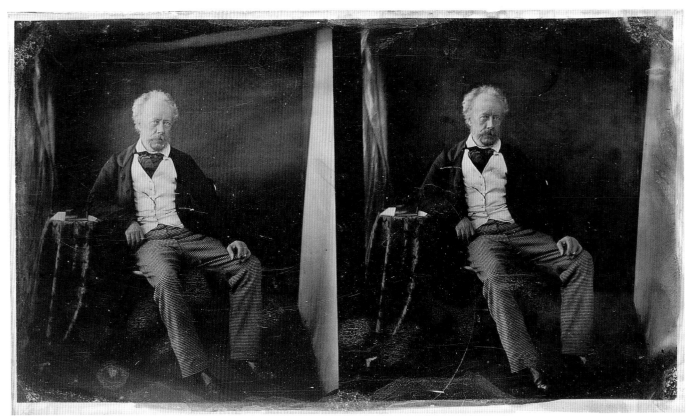

Photographic portrait of Conrad Martens aged fifty-five, by William and James Freeman, c.1856